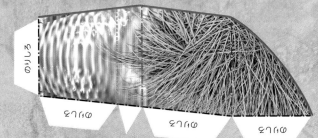

ティラノサウルス

のりしろ

のりしろ

のりしろ

のりしろ

のりしろ

のりしろ

のりしろ

のりしろ

わずかに
山おり

のりしろ

のりしろ

のりしろ

のりしろ

のりしろ

のりしろ

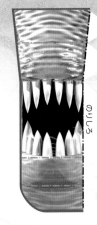

JN047092

ティラノサウルス

組み立て方
→36ページ

完成図

1

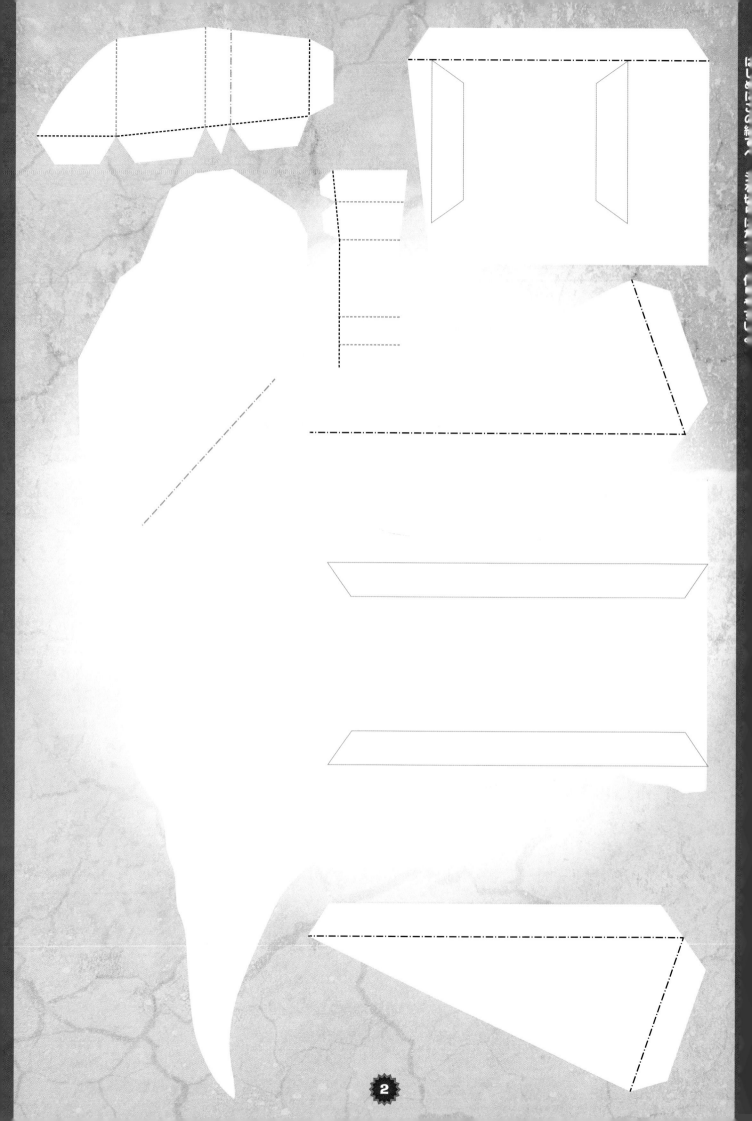

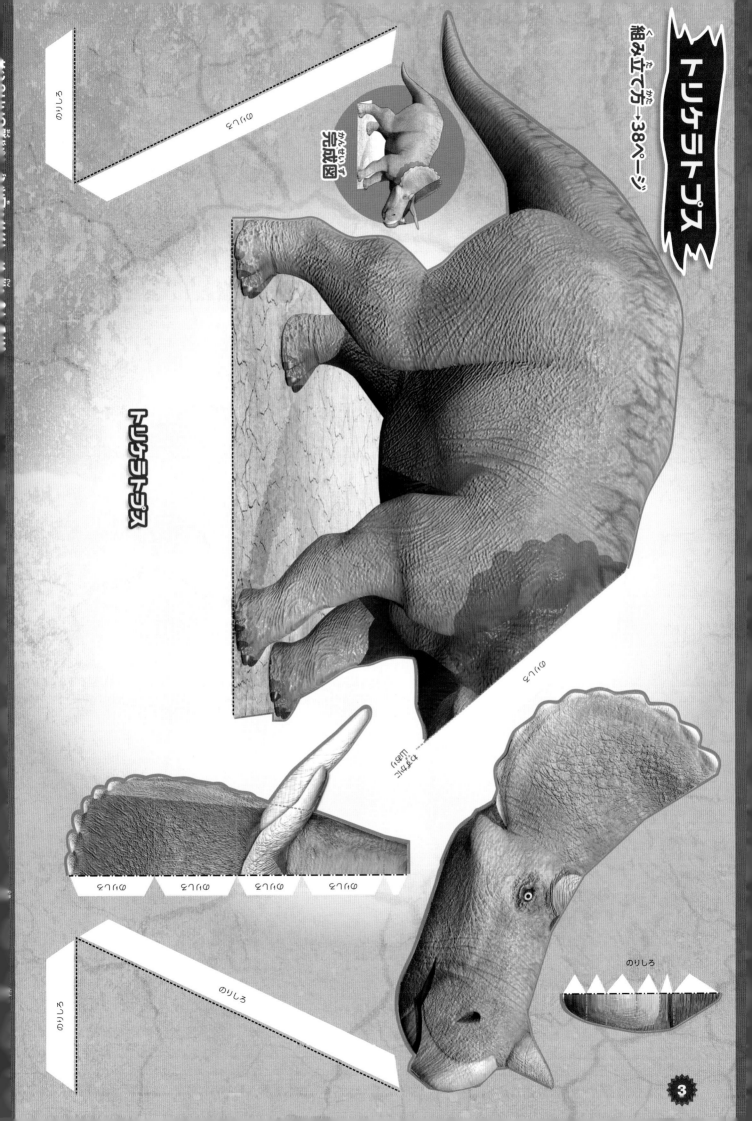

完成図

トリケラトプス

のりしろ

のりしろ

のりしろ

のりしろ

のりしろ

のりしろ

のりしろ

のりしろ

のりしろ

のりしろ

のりしろ

イタダキに
山おり

のりしろ

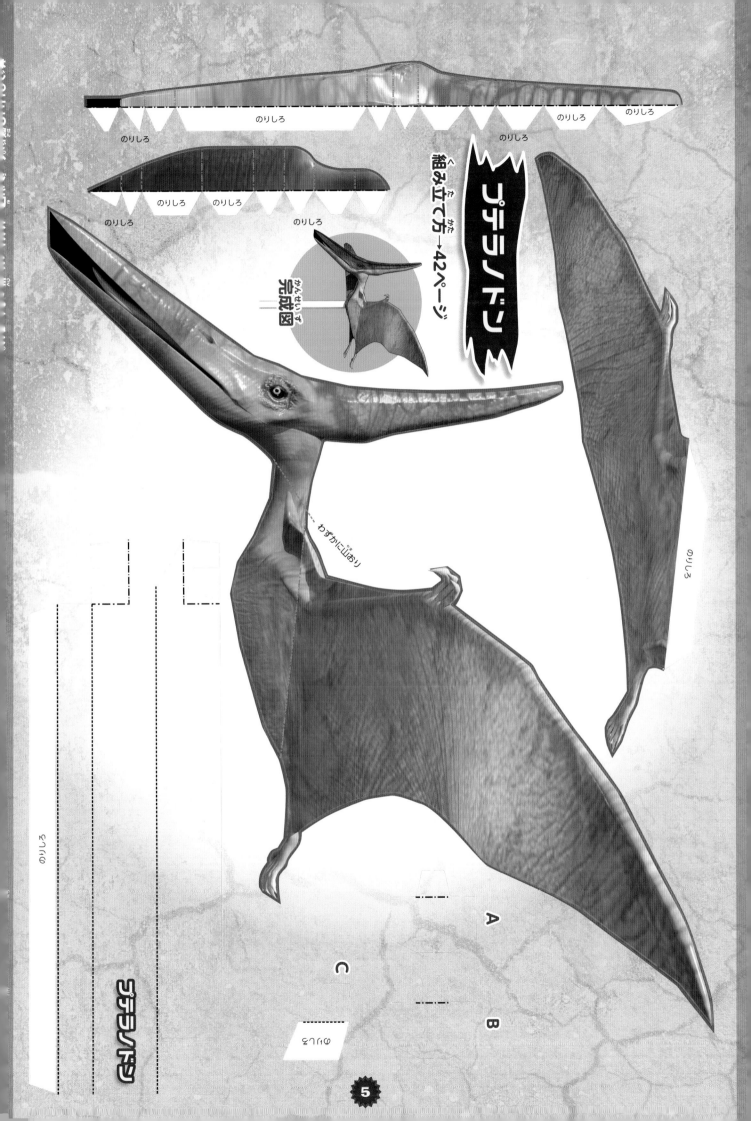

のりしろ

のりしろ　のりしろ　のりしろ

のりしろ

のりしろ　のりしろ

のりしろ

のりしろ

プテラノドン

組み立て方→42ページ

完成図

わずかに山おり

のりしろ

A

B

C

のりしろ

プテラノドン

のりしろ

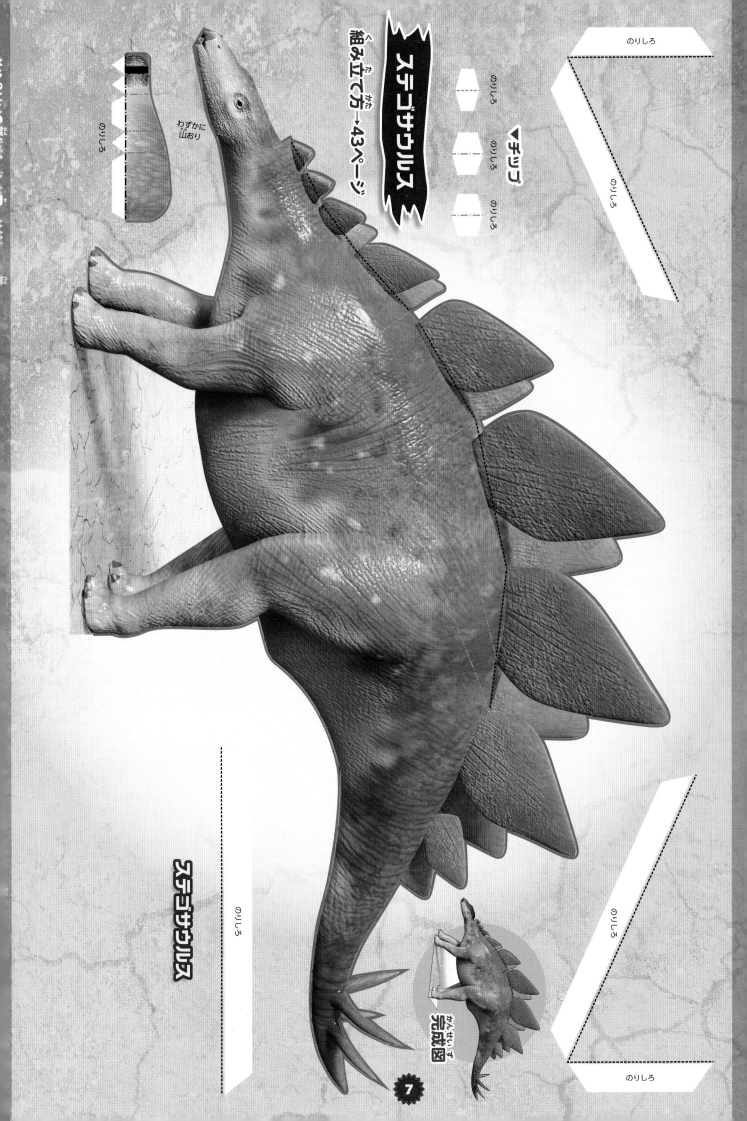

組み立て方→43ページ

ステゴサウルス

のりしろ

のりしろ

のりしろ

のりしろ

のりしろ

▼チップ

のりしろ のりしろ

わずかに
山おり

のりしろ

ステゴサウルス

わずかに
山おり

のりしろ

のりしろ

完成図

7

ヴェロキラプトル

ヴェロキラプトル
土台（どだい）パーツ

完成図（かんせいず）

のりしろ

のりしろ

のりしろ

のりしろ

スピノサウルス

組み立て方（くみたてかた）→37ページ

スピノサウルス

のりしろ

のりしろ

のりしろ

のりしろ

9

パキケファロサウルス

のりしろ

のりしろ

のりしろ

のりしろ

のりしろ

のりしろ

のりしろ

のりしろ

のりしろ

パキケファロサウルス

グロキランプテル

完成図

完成図

組み立て方 →37ページ

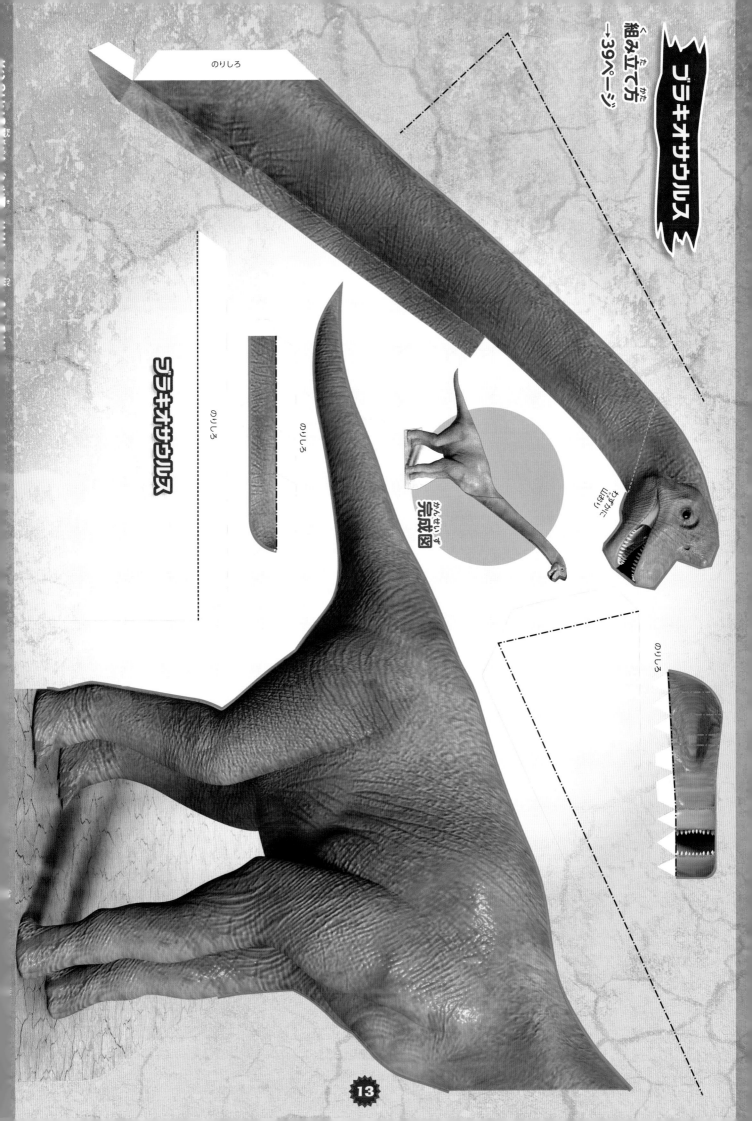

のりしろ

ブラキオサウルス

のりしろ

のりしろ

完成図

ちょうどに
のりづけ

のりしろ

プレシオサウルス

のりしろ

のりしろ

のりしろ

のりしろ

のりしろ

のりしろ

のりしろ

完成図
かんせいず

のりしろ

のりしろ

プレシオサウルス

組み立て方
くみたてかた
→40ページ

のりしろ

のりしろ

のりしろ

ジャングルパネル
はしら

のりしろ

のりしろ

15

うらがわに
つづきます

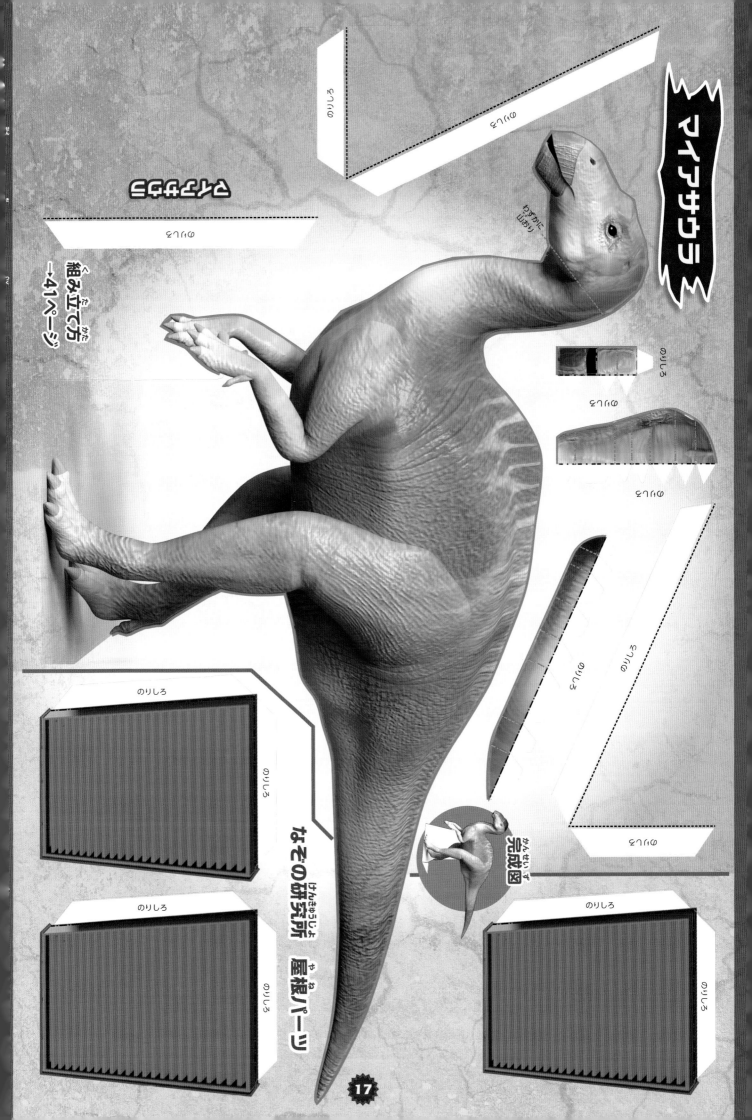

マイアサウラ

のりしろ

のりしろ

わずかに山おり

のりしろ

のりしろ

のりしろ

のりしろ

のりしろ

のりしろ

のりしろ

組み立て方
→41ページ

のりしろ

のりしろ

のりしろ

のりしろ

のりしろ

のりしろ

のりしろ

なぞの研究所 屋根パーツ

完成図

DINOSAUR TRICK

なぞの研究所
土台パーツ

のりしろ

のりしろ

のりしろ

のりしろ

のりしろ

のりしろ

のりしろ

のりしろ

のりしろ

のりしろ

のりしろ

のりしろ

のりしろ

のりしろ

のりしろ

わずかに
山おり

組み立て方→44ページ

組み立て方→44ページ

▲チビ

アンキロサウルス

のりしろ

のりしろ

アンキロサウルス

かんせいで
完成図

19

のりしろ

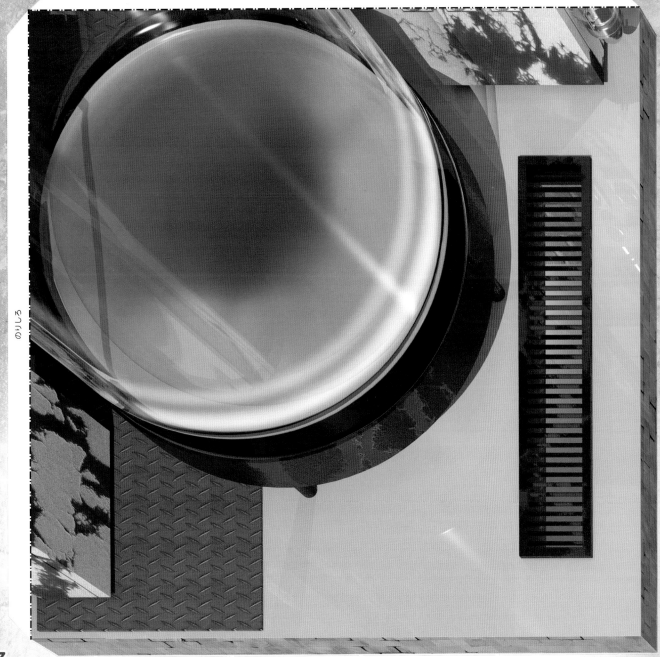

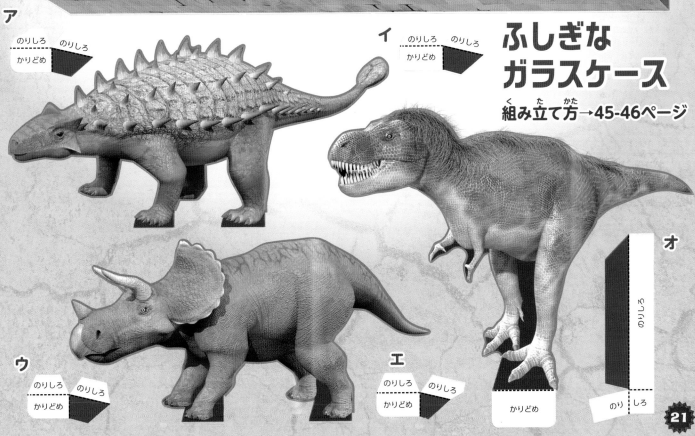

ア

のりしろ　のりしろ
かりどめ

イ

のりしろ　のりしろ
かりどめ

ふしぎな
ガラスケース
組み立て方→45-46ページ

ウ

のりしろ　のりしろ
かりどめ

エ

のりしろ　のりしろ
かりどめ

オ

のりしろ

かりどめ　　のり　しろ

ふしぎなガラスケース 組み立て方 →45-46ページ

のりしろ

23

なぞの研究所

のりしろ

のりしろ

C -------- のりしろ

B -------- のりしろ

A -------- のりしろ

のりしろ

のりしろ

組み立て方
→47-48ページ

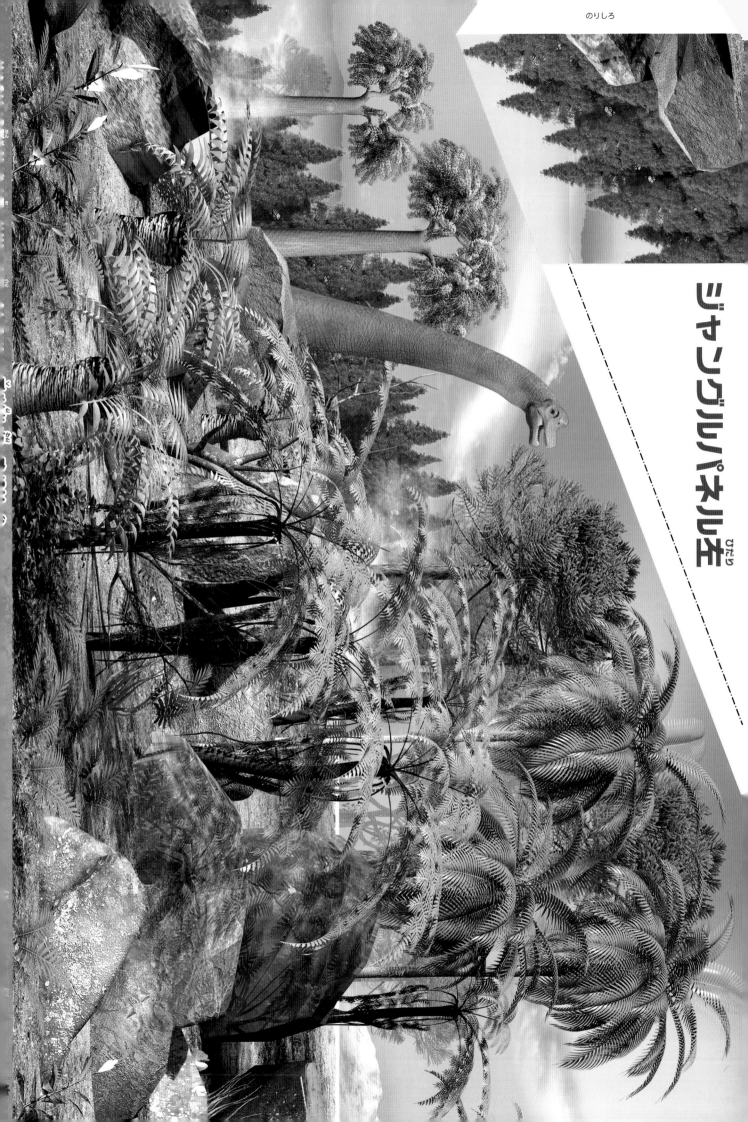

ジャングルパネル左<ruby>ひだり</ruby>

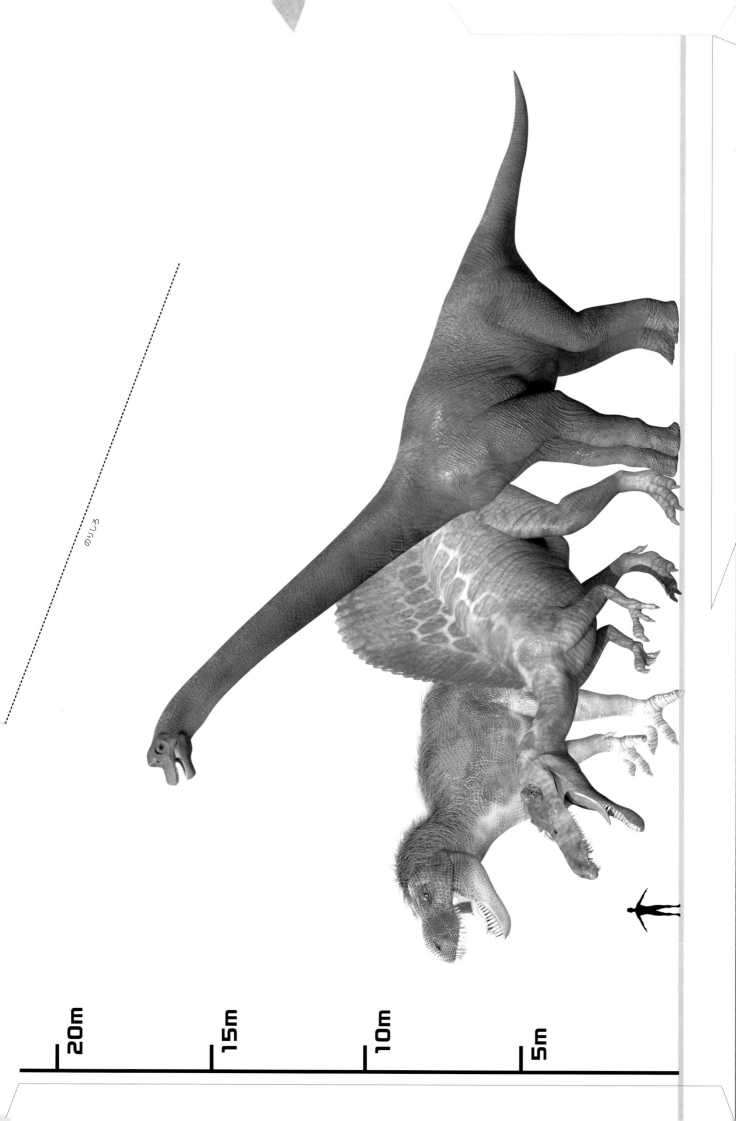

20m

15m

10m

5m

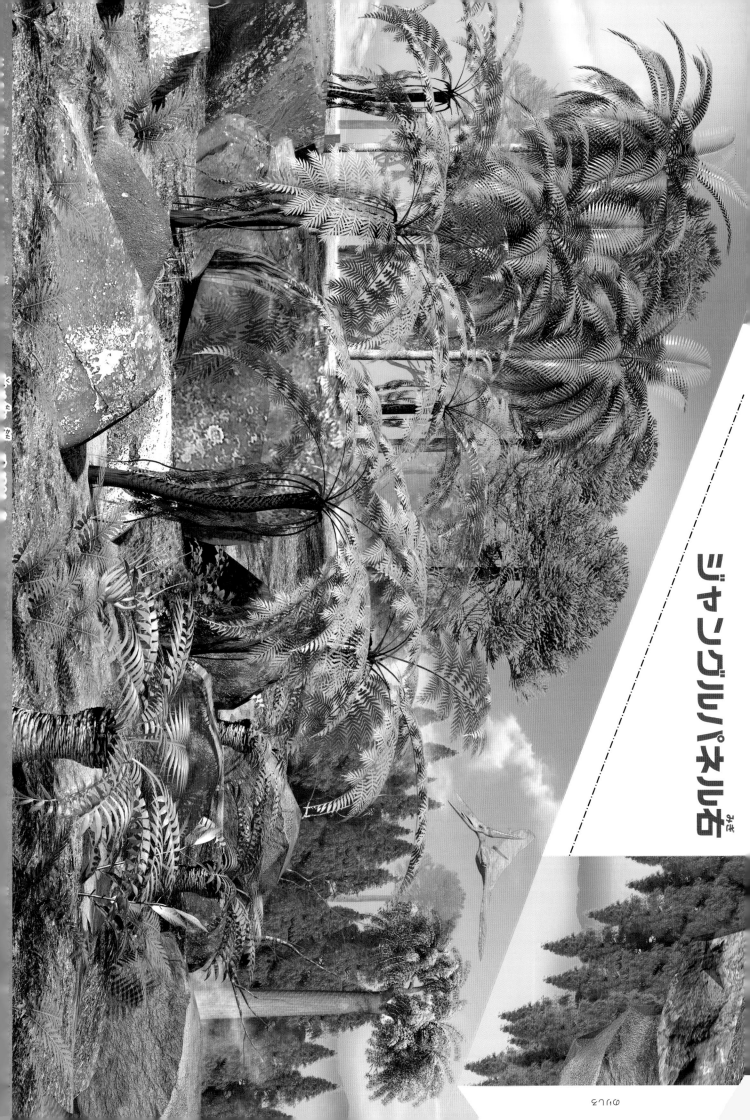

ジャングルパネル右

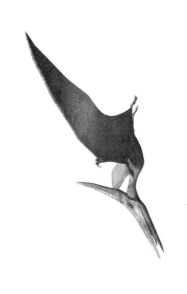

恐竜 大きさくらべ
きょうりゅう おお

のりしろ

のりしろ

のりしろ

うごく！たたかう！恐竜トリックアートブック
組み立て方・あそび方 大ずかん

じゅんびするもの

● 木工用ボンド　はるときは、かならず木工用ボンドをつかいましょう。
　　　　　　　　　ふつうののりでは、紙がまがったり、そったりしてしまい、うまくはれないよ。

● セロハンテープ

おうちの方へ※木工用ボンドを使用する際には、換気を良くしてください。

あるとべんりなもの

● 両面テープ
● はさみ、カッターナイフ　パーツのミシン目がはずしにくいときにつかいます。
（はさみやカッターナイフをつかうときは、ケガをしないようにじゅうぶん気をつけましょう。）
● ねんどヘラ、じょうぎ、タオル　やわらかいタオルの上にパーツをおき、おり目の上からじょうぎや
　　　　　　　　　　　　　　　　ねんどヘラをあてておすと、うまくおり目がつけられます。

組み立て方とあそび方のコツ

● おり線が2しゅるいあるので、おる方向をまちがえないようにしましょう。
　　　　山おり ------------　　　　谷おり ・-・-・-・
● ミシン目からは、パーツをやぶかないようにそっとはずしましょう。
● じょうずにできないときは、おうちの方といっしょに作りましょう。
● 天井の明かりの下では、恐竜にかげができてしまうので、すこしはなれたところで見てみましょう。

おうちの方へ※顔や体のパーツをのりづけするとき、のりしろの白い部分が見えないように貼ると効果的です。

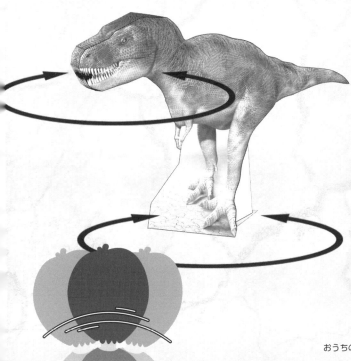

きほんのあそび方

1 片目をつむり、恐竜の顔をじっと見つめましょう。すると、じっさいには、へこんでいる顔が立体的に見えてきます。

2 つぎに、顔を見つめたまま、自分の首や体をうごかして、見る角度をかえてみましょう。すると恐竜の頭がありえない形で、おいかけるようにきみのほうをふりむいてきます。

3 恐竜を見る角度を上下にうごかすと、首をかしげたりおじぎをするようなうごきになります。

デジタルカメラやスマホカメラで撮影すると、さらにすごい映像がとれるよ！

おうちの方へ※この本の恐竜たちは錯視を見やすくするために実際の大きさをアレンジしています。

ジャングルパネルの組み立て方・あそび方

ジュラ紀、白亜紀の植物がおいしげる広大なジャングルを背景に、死闘をくりひろげる恐竜たち。
トリックアートで、たたかうようなシーンをさいげんしよう!!

組み立て方

① 5、15ページのパーツをじゅんびします。

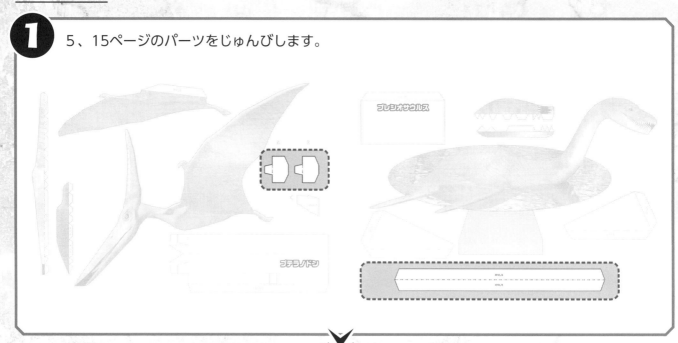

② 29、31ページのジャングルパネルからパーツを切りはなし、すべてのおり目を
1回おって、くせをつけておきましょう。図のようにうらめんにパーツをはりあわせましょう。

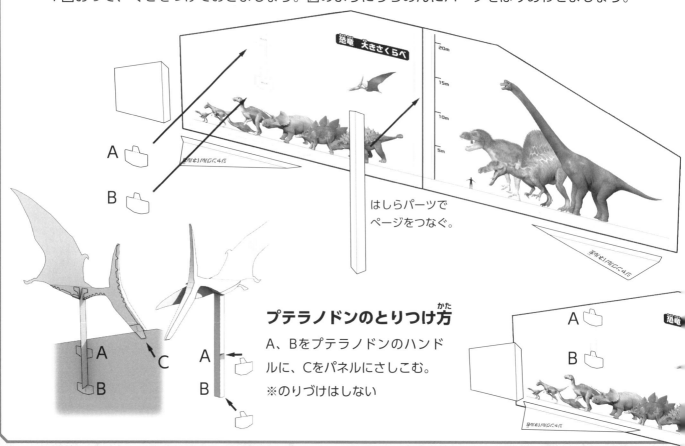

はしらパーツで
ページをつなぐ。

プテラノドンのとりつけ方

A、Bをプテラノドンのハンド
ルに、Cをパネルにさしこむ。
※のりづけはしない

❸ 見やすい高さのテーブルなどにパネルを広げます。すきな恐竜をむかいあわせて、それぞれパネルと平行におきましょう。天井の明かりの下だと顔にかげができてしまうので、すこしはなれたところにおきましょう。
「きほんのあそび方」と同じように、2ひきの恐竜を見つめると……。

プテラノドンは、とりはずしができるよ!!

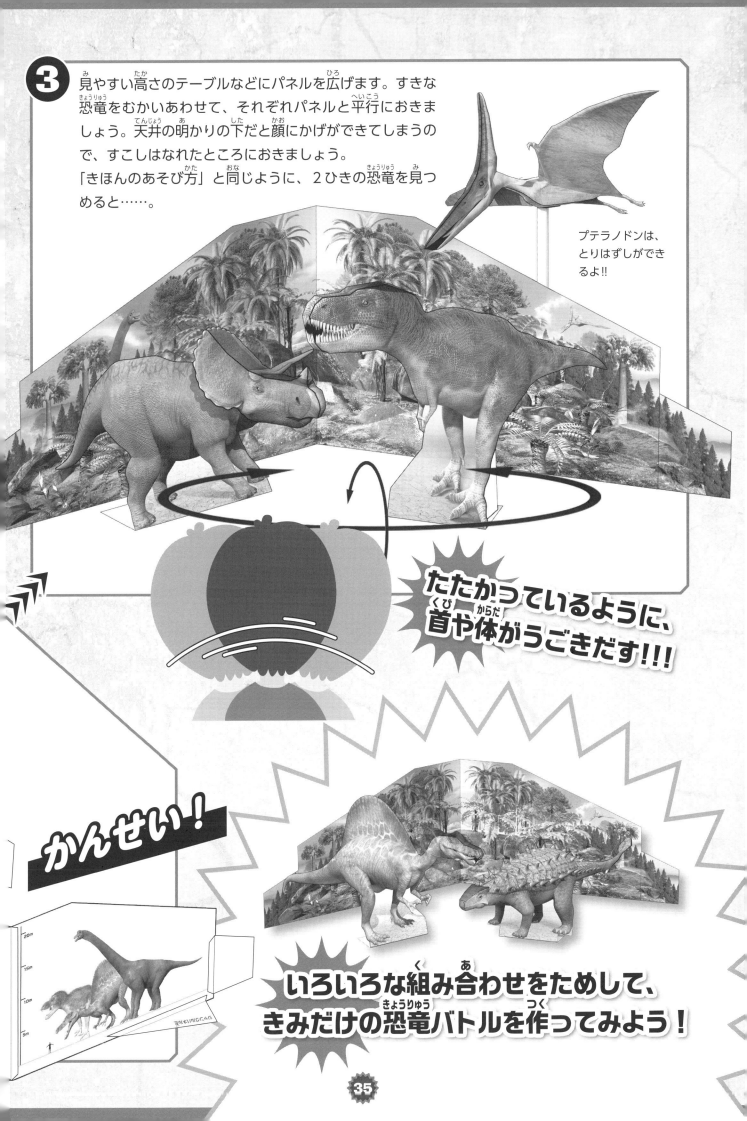

たたかっているように、
首や体がうごきだす!!!

かんせい！

いろいろな組み合わせをためして、
きみだけの恐竜バトルを作ってみよう！

恐竜の頭がきみのほうをおいかけるようにふりむくよ！

組み立て方

1 パーツを切りはなしてじゅんびをしましょう。

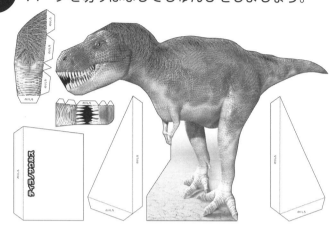

2 図のパーツをつなぎましょう。

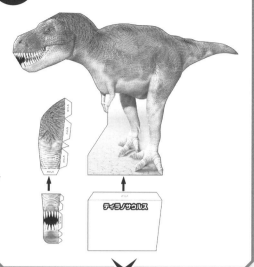

3

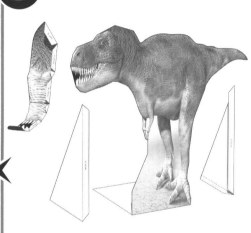

すべてのおり目を1回おって、くせをつけておきましょう。首はすこしおるだけだよ。

4 それぞれのパーツを、木工用ボンドで図のようにはりつけます。

はじめに口の部分の絵を合わせると、うまくはれるよ。

スマホカメラで動画をとると、さらにすごい映像になるよ。

あそび方

テーブルなどにおいて、片目をつむり、ティラノサウルスの顔をじっと見てみましょう。
へこんでいるはずの顔が、立体的に見えてきます。
左右のちがう方向から見ると、ティラノサウルスがありえない方向からきみのほうをふりむくよ。

かんせい！

スピノサウルス
ヴェロキラプトル
パキケファロサウルス

ふりむく恐竜のきほん　9、11ページ

かんせい！

組み立て方はティラノサウルスと同じだよ。

組み立て方

スピノサウルス
9ページ

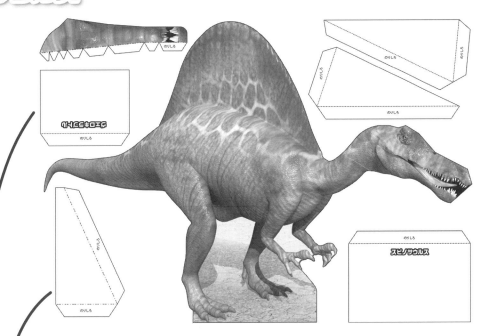

ヴェロキラプトル
9、11ページ

しっぽをはり
つけます。

パキケファロサウルス
11ページ

しっぽをはり
つけます。

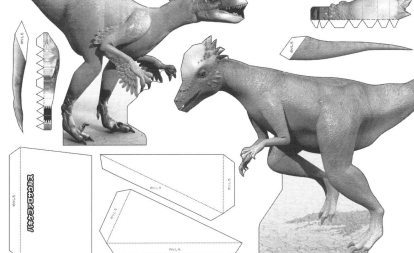

頭が別パーツになっているから、うきあがって見えるよ！

組み立て方

① パーツを切りはなしてじゅんびをしましょう。

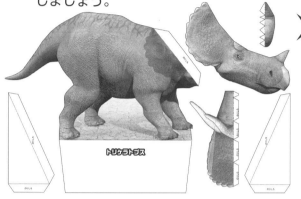

トリケラトプス

② すべてのおり目を1回おって、くせをつけておきましょう。

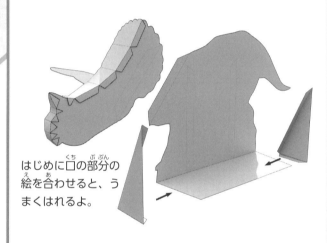

③ それぞれのパーツを、木工用ボンドで図のようにはりつけます。

はじめに口の部分の絵を合わせると、うまくはれるよ。

かんせい！

あそび方

あそび方はティラノサウルスと同じです。

ティラノサウルスや、ほかの恐竜とむかいあわせて、バトルシーンを作ろう！

ブラキオサウルス

ふりむく恐竜 **タイプB** **13ページ**

きほんに、首のパーツがくわわります。
頭だけではなく、首ごと大きくふりむくよ。

組み立て方

① パーツを切りはなしてじゅんびをしましょう。

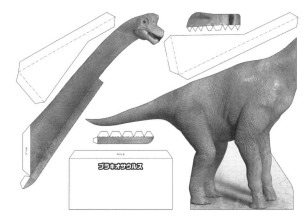

② 図のパーツをつなぎましょう。

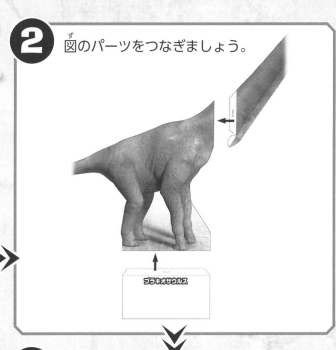

③ すべてのおり目を1回おって、くせをつけておきましょう。

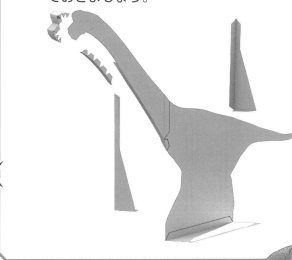

④ 木工用ボンドで図のようにはりつけます。

はじめに口の部分の絵を合わせると、うまくはれるよ。

ほかの恐竜と土台のはりつけ方がすこしちがうよ。よく見てはりつけよう。

左右に首をふったり、上下にもうごくよ！

かんせい！

組み立て方

1 パーツを切りはなしてじゅんびをしましょう。

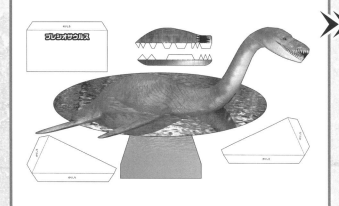

2 すべてのおり目を1回おって、くせをつけておきましょう。

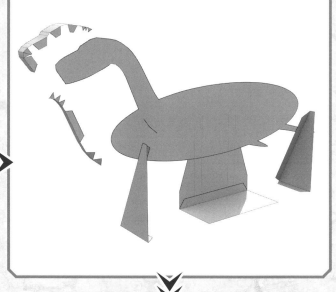

3 木工用ボンドで図のようにはりつけます。

前から首のパーツをはめて、この穴に2つののりしろをとおし、はりつける。

はじめに口の部分の絵を合わせると、うまくはれるよ。

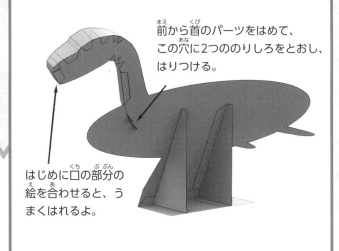

かんせい！

首ごとふりむくよ！

組み立て方

1 パーツを切りはなしてじゅんびをしましょう。

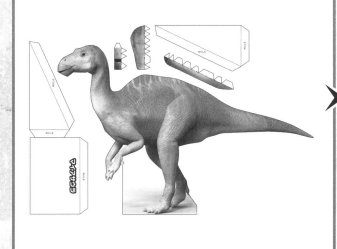

2 図のパーツをつなぎましょう。

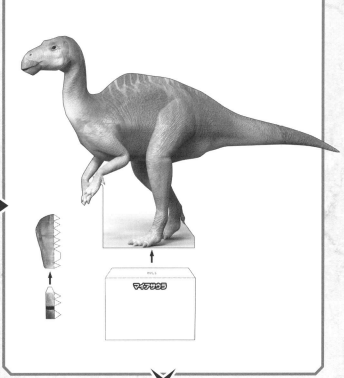

3 すべてのおり目を1回おって、くせをつけておきましょう。

首はすこしおるだけだよ。

4 木工用ボンドで図のようにはりつけます。

はじめに口の部分の絵を合わせると、うまくはれるよ。

かんせい！

プテラノドン

ふりむく恐竜 タイプC 5ページ

頭がくるっとふりむき、いっしょに体もふりむくよ。作るのはちょっとむずかしいけれど、おもしろいうごきをするぞ！

組み立て方

1 パーツを切りはなしてじゅんびをしましょう。

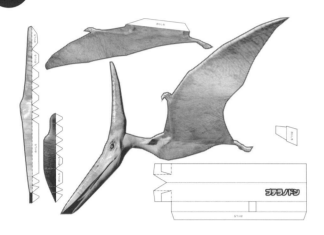

プテラノドン

2 すべてのおり目を1回おって、くせをつけておきましょう。

ここは60度くらいおる。

ハンドル

3 それぞれのパーツを、木工用ボンドで図のようにはりつけます。

4 さいごに、右の翼をはりつけます。

あそび方

片目をつむり、ハンドルをにぎって上下左右にひねってみよう。プテラノドンが首をかしげたり、全身できみのほうをふりむいてくるよ。

かんせい！

ハンドルは、ジャングルパネルにつけることができるよ。34ページを見てね。

ステゴサウルス

このトリックアートは、リバース・パースペクティブという錯視をおうようして、作者がこの本のためにとくべつに作ったものだよ。「ウォーレスのターン錯視」という名前をつけました。

頭だけではなくて、体ごとふりむく、すごいトリックアートだ！

組み立て方

1 パーツを切りはなしてじゅんびをしましょう。

2 やじるしのパーツをつなぎましょう。

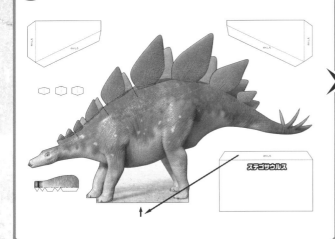

3 すべてのおり目を1回おって、くせをつけておきましょう。

4 チップを図のようにはりつけて、切れ目をふさぎましょう。

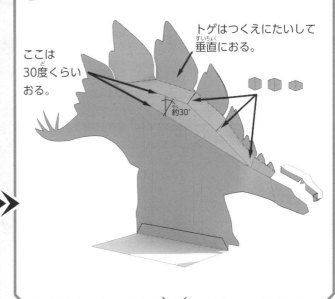

ここは30度くらいおる。

トゲはつくえにたいして垂直におる。

約30°

5 木工用ボンドで図のようにはりつけます。

はじめに口の部分の絵を合わせると、うまくはれるよ。

かんせい！

あそび方

テーブルなどにおいて、片目をつむり、ステゴサウルスの顔をじっと見てみましょう。へこんでいるはずの顔と体が、立体的に見えてきます。

左右にうごきながら見てみると、体ぜんたいでこちらをふりむくよ！

組み立て方

1 パーツを切りはなしてじゅんびをしましょう。

2 やじるしのパーツをつなぎましょう。

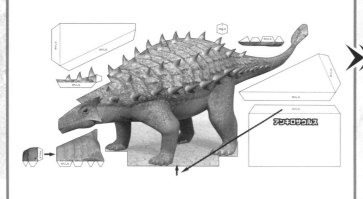

3 すべてのおり目を1回おって、くせをつけておきましょう。

ここは30度くらいおる。

トゲはつくえにたいして垂直におる。

約30°

4 チップを図のようにはりつけて、切れ目をふさぎましょう。

5 それぞれのパーツを木工用ボンドで図のようにはりつけます。

はじめに口の部分の絵を合わせると、うまくはいれるよ。

6 前から頭のパーツをはめて、この穴に2つののりしろをとおし、はりつけます。

かんせい！

体ぜんたいがグルグルうごく！

ふしぎなガラスケース

21、23ページ

なにもないガラスケースの中に、恐竜が入りこんでしまうふしぎなトリックアート！

組み立て方

1 パーツを切りはなしてじゅんびをしましょう。

2 すべてのおり目を1回おって、くせをつけておきましょう。

3 図のパーツをつなぎましょう。

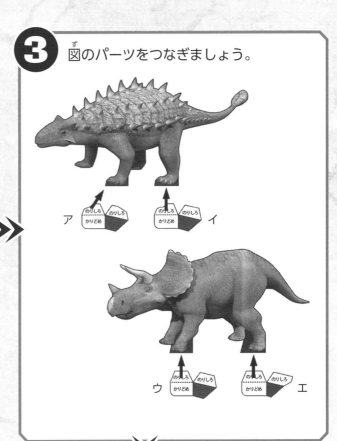

4 木工用ボンドで図のようにはりつけます。

1→2→3のじゅんにおります。

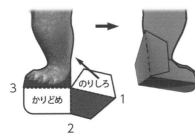
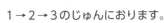
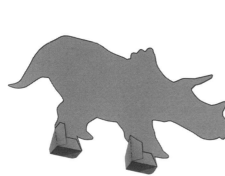
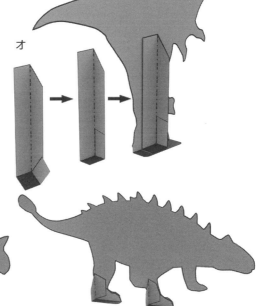

ふしぎなガラスケース

5 パネルパーツも組み立てて、恐竜をかりどめして、おきます。

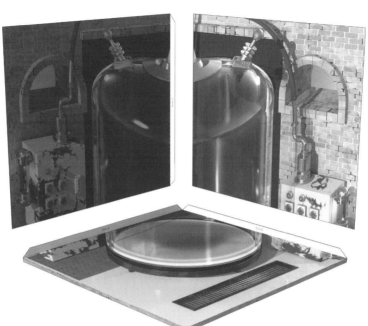

かんせい！

スマホカメラで写真をとると、
さらにすごい映像になるよ。

あそび方

ガラスケースの中に、ほんとうに恐竜が
入っているみたい！
ほかにも、けしゴムや、あめなどもおい
てみよう。よりリアルに見えるよ。

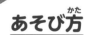

まどの中の恐竜がうごく錯視は作者がこの本のためにとくべつに作ったものだよ。「ウォーレスのウィンドウ錯視」という名前をつけました。

たてものがゆらゆらとゆれるトリックアート！ 恐竜が、顔を出したり、きえたりします。

組み立て方

① 17、19、25、27ページのパーツを切りはなしてじゅんびをしましょう。

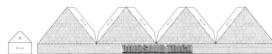

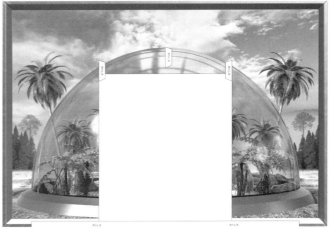

② すべてのおり目を1回おって、くせをつけておきましょう。

A　B　C

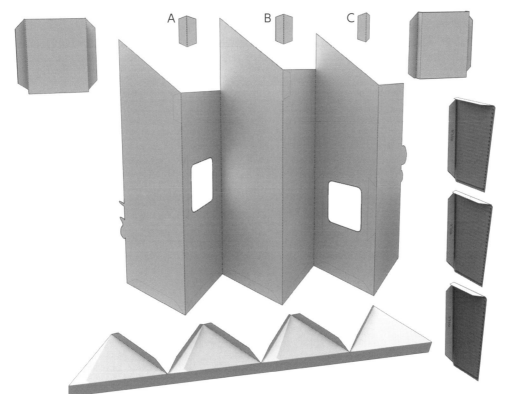

❸ 木工用（もっこうよう）ボンドで図（ず）のようにはりつけます。
まず、25ページのまどに恐竜（きょうりゅう）をはり、つぎに土台（どだい）パーツ、屋根（やね）パーツのじゅんにはります。
A、B、Cパーツをはりつけたあと、27ページの台紙（だいし）にA、B、C、Dそれぞれをはりあわせます。

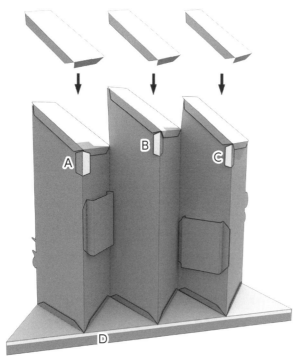

フックパーツは台紙（だいし）の
うらめんにはる。

かべにはって、
おうちの人（ひと）を
おどろかせてみよう！

まどの中（なか）も見（み）てみよう。
ヴェロキラプトルとプレシオサウルスが
顔（かお）を出（だ）したり、きえたりするよ。

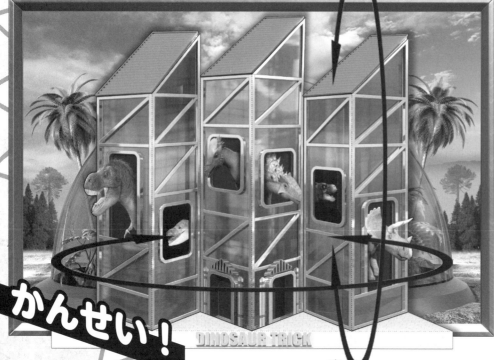

かんせい！

DINOSAUR TRICK

あそび方（かた）

フックをつかって、かべ
などにとりつけよう。
上下左右（じょうげさゆう）にうごきながら
たてものを見（み）てみよう。
とつぜん、背景（はいけい）とたてもの
が切（き）りはなされて、
ゆらゆらとうごくよ！